学一百通

中国画基础技法丛书·写意花鸟

蔬果

SHUGUO

伍小东◎著

ZHONGGUOHUA JICHU JIFA CONGSHU·XIEYI HUANIAO

广西美术出版社

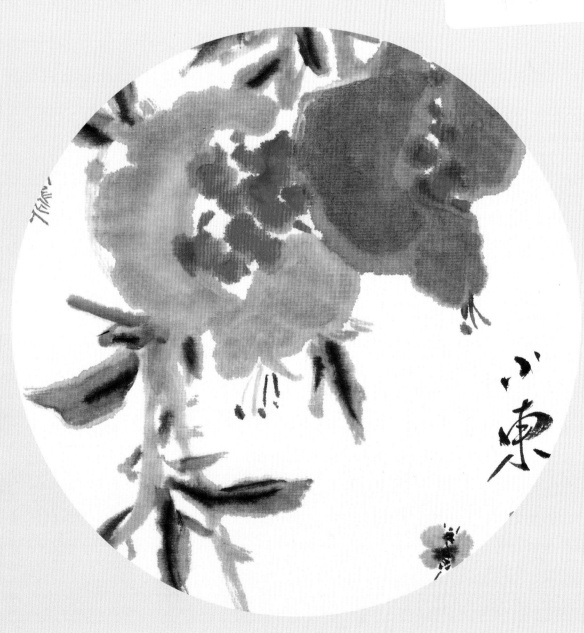

序

　　中国画，特别是中国花鸟画是最接地气的高雅艺术。究其原因，我认为其一是通俗易懂，如牡丹富贵而吉祥，梅花傲雪而高雅，其含义妇孺皆知；其二是文化根基源远流长，自古以来中国文人喜书画，并寄情于书画，书画蕴涵着许多文化的深层意义，如有梅、兰、竹、菊清高于世的"四君子"，有松、竹、梅"岁寒三友"！它们都表现了古代文人清高傲世之心理状态，表现人们对清明自由理想的追求与向往也。为此有人追求清高，也有人为富贵、长寿而孜孜不倦。以牡丹、水仙、灵芝相结合的"富贵神仙长寿图"正合他们之意；想升官发财也有寓意，画只大公鸡，添上源源不断的清泉，为高官俸禄，财源不断也。中国花鸟画这种以画寓意，以墨表情，既含蓄表现了人们的心态，又不失其艺术之韵意。我想这正是中国花鸟画得以源远而流长，喜闻而乐见的根本吧。

　　此外，我国自古以来就有许多学习、研读中国画的画谱，以供同行交流、初学者描摹习练之用。《十竹斋画谱》《芥子园画谱》为最常见者，书中之范图多为刻工按原画刻制，为单色木板印刷与色彩套印，由于印刷制作条件限制，与原作相差甚远，读者也只能将就着读画。随着时代的发展，现代的印刷技术有的已达到了乱真之水平，给专业画者、爱好者与初学者提供了一个可以仔细观赏阅读的园地。广西美术出版社编辑出版的"中国画基础技法丛书——学一百通"可谓是一套现代版的"芥子园"，是集现代中国画众家之所长，是中国画艺术家们几十年的结晶，画风各异，用笔用墨、设色精到，可谓洋洋大观，难能可贵，如今结集出版，乃为中国画之盛事，是为序。

<div style="text-align:right">

黄宗湖教授

2016年4月于茗园草

作者系广西美术出版社原总编辑

广西文史研究馆书画院副院长

</div>

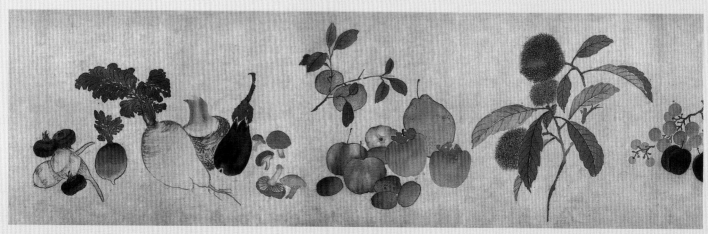

杨晋　蔬果图（局部）　30 cm×447 cm

一、蔬果题材概述

蔬果，泛指蔬菜和水果，种类繁多，常作为中国画创作的题材。

蔬果题材，也被归属于花鸟画创作题材的范畴。宋代《宣和画谱》卷二十"蔬果叙论"云："灌园学圃，昔人所请，而早韭晚菘，来禽青李，皆入翰林子墨之美谈，是则蔬果宜有见于丹青也……陈有顾野王，五代有唐垓辈，本朝有郭元方、释居宁之流，余有画之传世者，详具于谱。"从中可知，南北朝时陈国的顾野王是最早将蔬果题材用于作画之人，但是当时蔬果还没有具体的分类，多作为绘画背景出现于墓室壁画中。

唐代，画家边鸾才把花鸟画题材扩展到了"山花园蔬"方面，丰富了此时期花鸟画的内容。

五代两宋是花鸟画成熟与地位上升的时期。五代徐熙"今传世凫雁鹭鸶、蒲藻虾鱼、丛艳折枝、园蔬药苗之类是也"（《图画见闻志·论黄徐体异》）。可见徐熙的画作已经将蔬果、禽鱼、草虫等题材绘于笔下。徐熙在绘画技法上突破了唐以来细笔填色的手法，用笔信手书写，不拘于精勾细描，体现出"野逸"的情趣和画风，与黄家父子"富贵"画风相异。

两宋时期的绘画题材不断扩大，分科变细，蔬果有了专属的门类，画家们开始注重表现生活中日常所见的花卉瓜果蔬菜。其表现方式在工笔绘画方面有突出成就，意笔画法也开始抬头。赵昌以折枝花果而著名，《南瓜图》是其代表作品。林椿的《枇杷山鸟图》《果熟来禽图》、马麟的《橘绿图》等以及一批佚名画家的果蔬作品也流传于世，颇为人们欣赏和喜爱。到宋末时期，意笔画法的写意画开始成熟和丰富起来，代表人物法常（号牧溪），他以水墨随笔点墨而成，《写生蔬果图卷》《六柿图》是他以蔬果为题材的代表作品。这种水墨意笔画法对今后的元明清写意花鸟画产生了重大影响。

元代时期表现蔬果的作品以钱选的《瓜果图轴》为代表。

随着文人墨客审美的喜好，以及工笔、意笔技法的成熟，画家们拓展并丰富了蔬果题材和表现方法。明清时期可谓是表现蔬果题材的鼎盛时期。工笔、水墨意笔、没骨法同时纷呈。明代有沈周的《辛夷墨菜图》、唐寅的《秋树豆藤图轴》，更有陈淳的《白菜图》《石榴图》、徐渭的《墨葡萄图》《墨石榴图》等水墨意笔之蔬果作品，将水墨写意画推向了前所未有的阶段，并深深地影响后世。清代的画家朱耷、边寿民、石涛、虚谷、赵之谦、任伯年、吴昌硕以及再后来的齐白石等大家，都画过不少蔬果题材的画。

蔬果题材往往寓意吉祥，例如：白菜谐音"百财""清白"，葫芦谐音"福禄"；橘子和荔枝寓意"吉利"，柿子往往与牡丹相配为"一世富贵"；三个柿子搭配为"三世同堂"，与瓶搭配为"世世平安"等；佛手瓜寓意"福寿"，葡萄、枇杷、石榴等又有多子多福之寓意；其他瓜类则有绵绵瓜瓞、子孙昌盛之寓意。这些缘起于民间的祥瑞寓意，使蔬果题材画更增添了一层文化内涵。蔬果作为清供题材，更得到文人雅士的喜爱。

当绘画题材作为一个文化符号出现的时候，其组合表达的寓意更加多样化。随着时代的审美要求，创造出新的画图内容和样式，将成为我们现当代人之努力方向和目标。

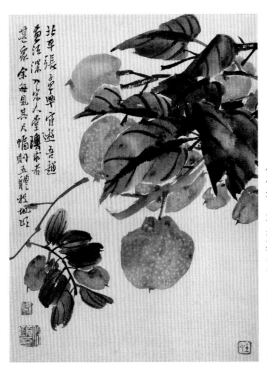

任伯年　花果册页二　28.5cm×21cm

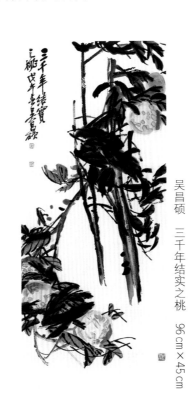

吴昌硕　三千年结实之桃　96cm×45cm

齐白石　荔枝筐　68.5cm×34.5cm

二、蔬果的画法

花鸟画的主要题材是花卉与禽鸟，蔬果题材属于花鸟画范畴内表现和扩展的重要题材。蔬果泛指蔬菜与水果。在完成了花卉与禽鸟的学习后，此"蔬果的画法"内容是为了拓展和丰富花鸟画写意画法的教学内容，将有助于展现笔墨训练的成效，是训练笔墨造型表现力的极好内容。

说明：画蔬果重在掌握蔬果写意画法的基本造型规律，学习笔法、墨法及笔路、笔势在造型中的具体运用。本书列举了十三种常画的蔬果题材，书中着重介绍几种比较有代表性的蔬果题材，其他蔬果题材在篇幅上略有缩减，部分内容不再做详细介绍。

（一）枇杷的画法

1.枇杷的形体结构

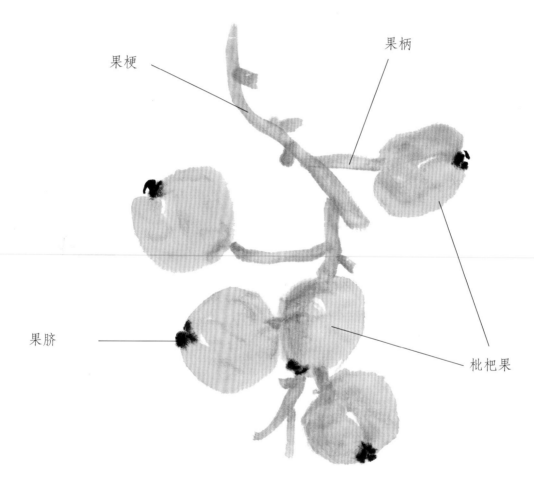

果梗

果柄

果脐

枇杷果

枇杷实物照

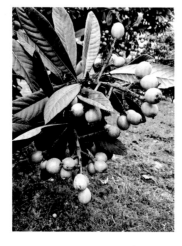
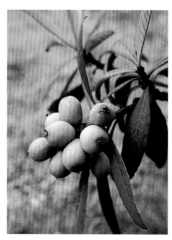
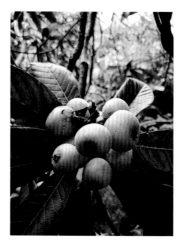
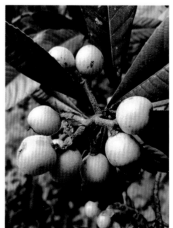

2.枇杷叶的画法与步骤分析

（1）依形取势造型，浓墨破淡墨勾叶脉

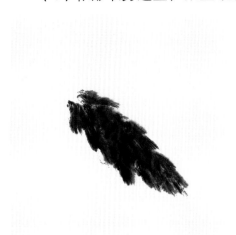 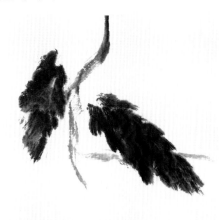 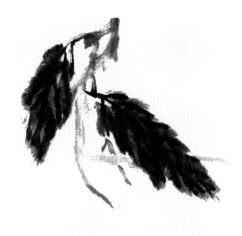

步骤一：用较重的墨画出叶片的外形，强调以笔触塑造形象。

步骤二：画出另一片叶子，使之呈"八"字状，并顺势画出穿插的枝干。

步骤三：待画面半干时用浓墨画出叶脉，这方法类似以浓破淡的破墨法。

（2）依形取势造型，叶片半干后以浓墨勾叶脉

 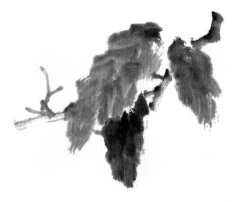 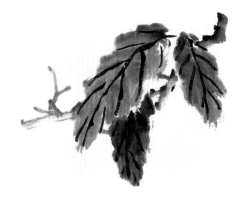

步骤一：先用浓、淡墨画出叶片的基本形。

步骤二：根据画面，画出枝干。这里须注意一点，枝干与叶片的走势要呈现出以横枝衬竖叶的方式。

步骤三：待叶片的墨色近干时，用浓墨勾写叶脉。

（3）依形用笔造型，以墨破色勾叶脉

步骤一：以石青调墨两笔写出枇杷叶片的外形。

步骤二：趁叶片湿，以浓墨勾出叶脉。

步骤三：添加枝干，调整画面，在右边添画一小叶片，使其势展开。

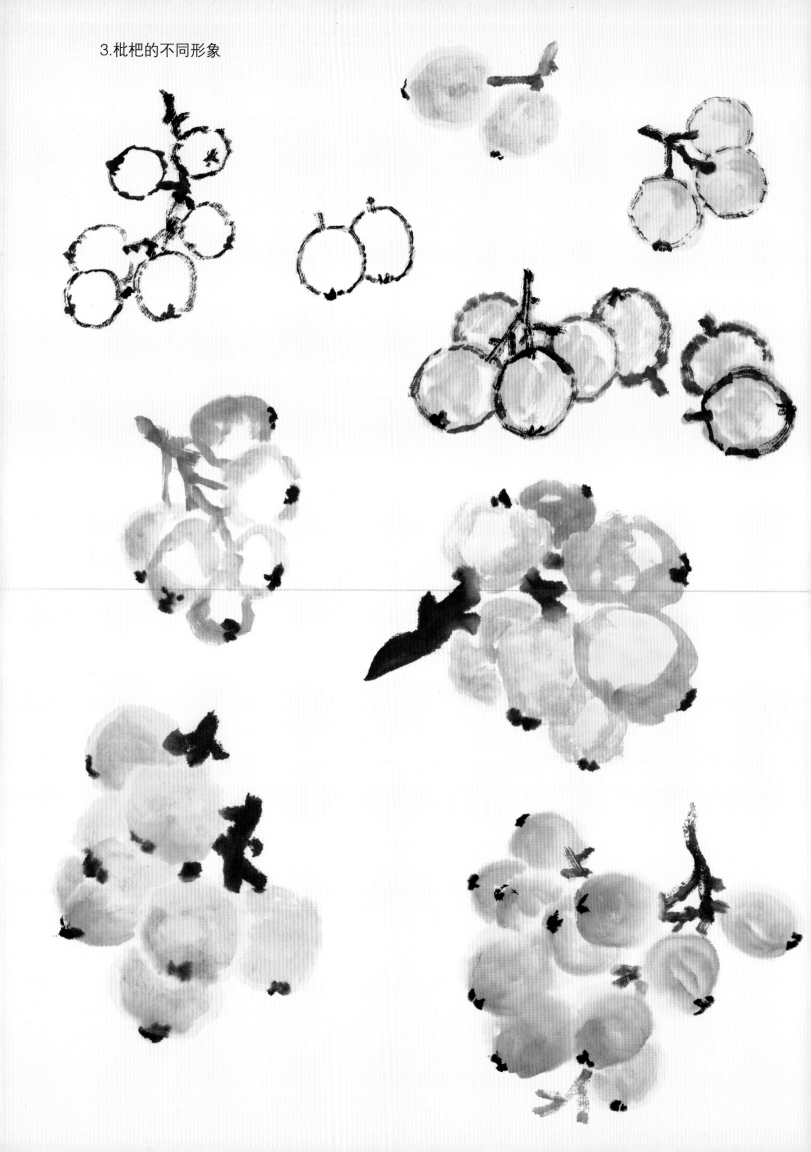

4.枇杷的画法与步骤分析

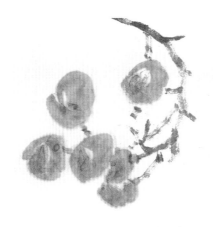

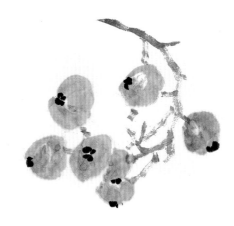

步骤一：用赭石画出枇杷果的外形。

步骤二：用淡墨干笔画出果梗和果柄。

步骤三：用浓墨点出果脐，注意果脐要与果柄方向相对应。

步骤一：先用赭石画出枇杷，从中要看出枇杷的用笔。

步骤二：在画面上方用干笔添加花盆。

步骤三：用浓墨画出蒲草，画面形成枇杷实，花盆虚，蒲草实的节奏感。

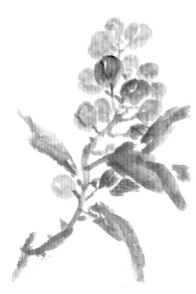

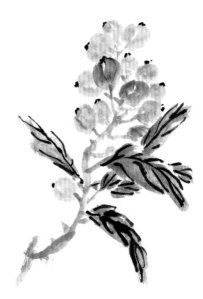

步骤一：先用花青、石青加藤黄调成青绿色画枇杷叶片和枝干。

步骤二：用藤黄色加少许赭石色，然后用笔尖稍蘸取石绿色画枇杷果，接着画出果柄。

步骤三：调整画面，最后用重浓墨画果脐和勾叶脉。

（二）荔枝的画法

1.荔枝的形体结构

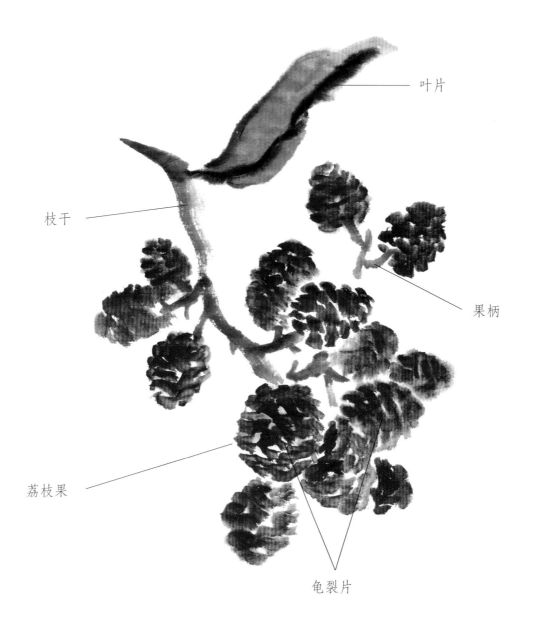

叶片

枝干

果柄

荔枝果

龟裂片

荔枝实物照

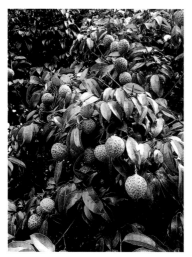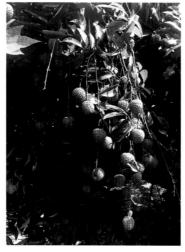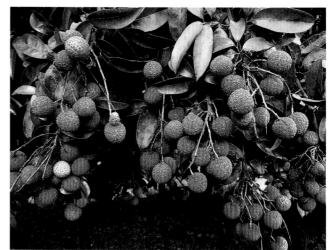

2.荔枝叶和枝干的画法与步骤分析

（1）先画叶片入手法

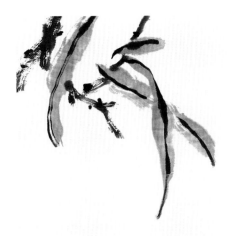

步骤一：用石青调墨画出荔枝叶。

步骤二：用浓墨画出枝干，并连接叶片。

步骤三：待叶片半干时，用浓墨勾出叶脉。

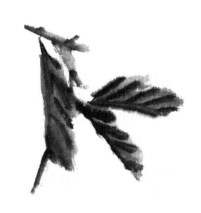

步骤一：将淡墨与少许石青调匀，侧锋先画出两片荔枝叶子。

步骤二：继续侧锋画出第三片叶子，随之画出叶子后的细枝。

步骤三：最后用浓墨画叶脉。

（2）先画枝干入手法

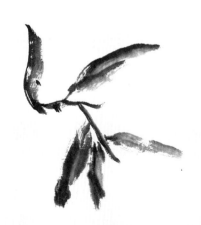

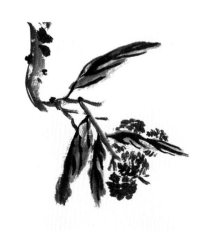

步骤一：用浓墨画出枝干。

步骤二：按顺势要求画出叶片，要有布势的思维，使呈线状的叶片向四周发散。

步骤三：用浓墨勾出叶脉，为增强画面艺术效果，可补加枝干和荔枝果，并在枝干上打点苔。

4.荔枝的画法与步骤分析

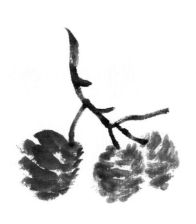

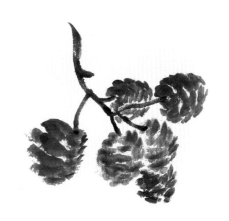

步骤一：此法为用点垛法画出荔枝的形和质的方式，以曙红画出荔枝果的基本形。

步骤二：用浓墨画出连接荔枝的枝干和果柄。

步骤三：为了丰富画面，视画面效果要求继续添加荔枝果，在枝干或果的后面添加，使层次变化更加丰富。

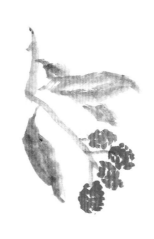

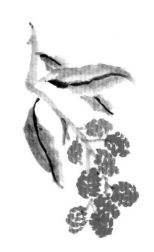

步骤一：用花青调藤黄画出叶片和枝干。

步骤二：用曙红以点垛的方式画出荔枝。

步骤三：调整画面，继续添加荔枝，使画面丰富，最后用墨勾出叶脉。

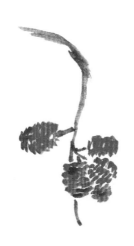

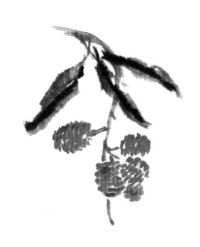

步骤一：用曙红横笔画出荔枝，注意疏密的关系。

步骤二：以淡墨画细枝连接荔枝。

步骤三：用淡墨画出叶子，把枝的势向左右两侧延伸，并丰富条状的枝。注意，其中有两片叶子的安排是破掉了与细枝的连接性，这样使枝的形象更加丰富。

（三）石榴的画法

1.石榴的形体结构

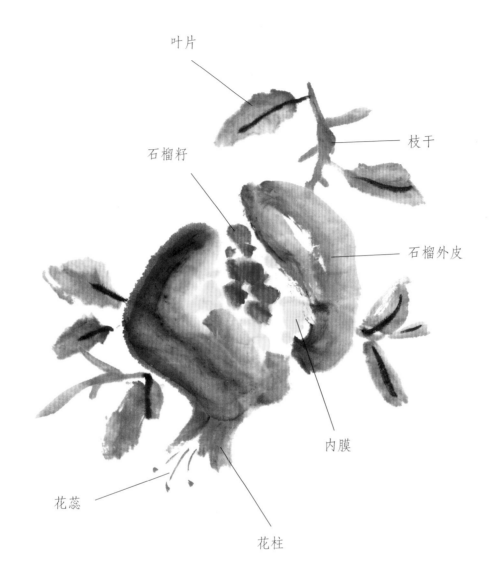

叶片

枝干

石榴籽

石榴外皮

内膜

花蕊

花柱

石榴实物照

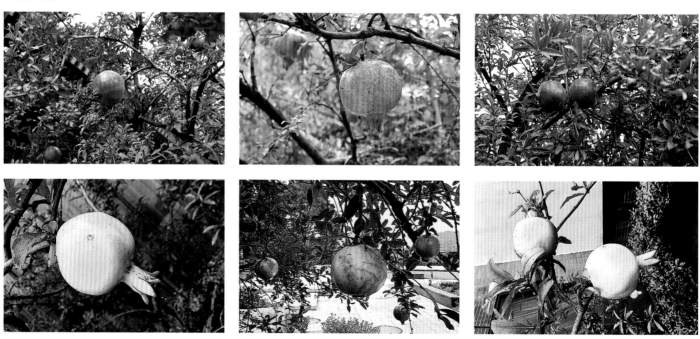

2.石榴的不同形象

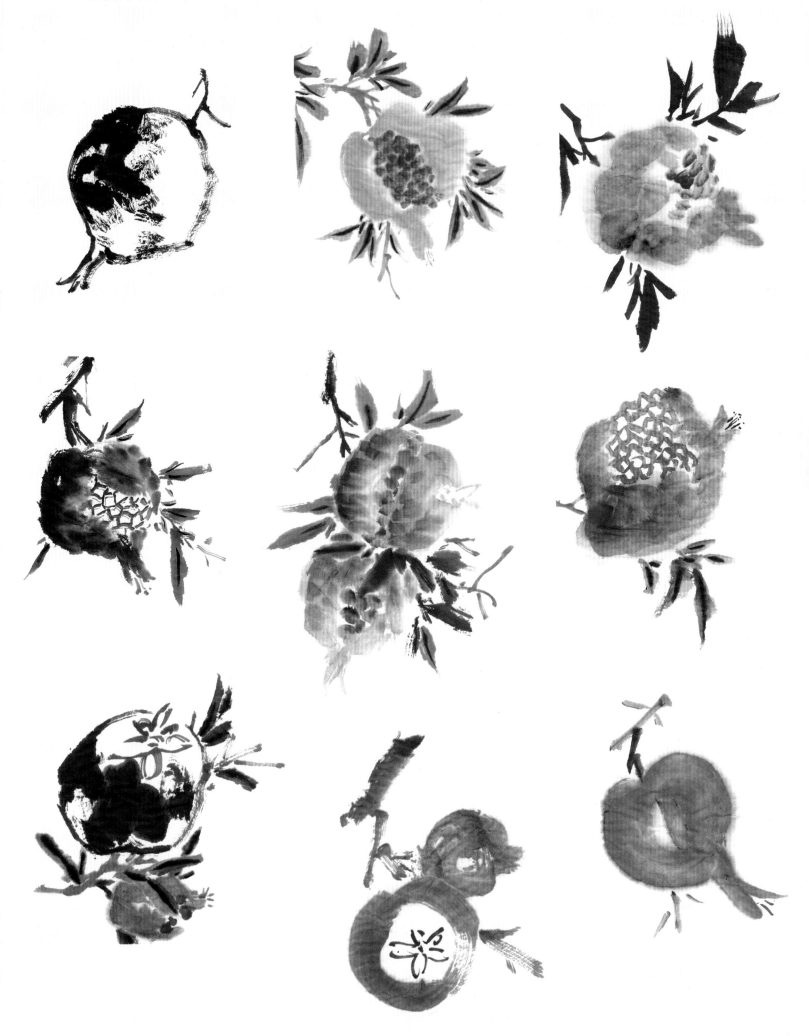

3.石榴的画法与步骤分析

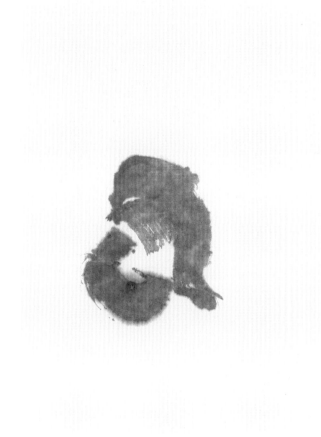

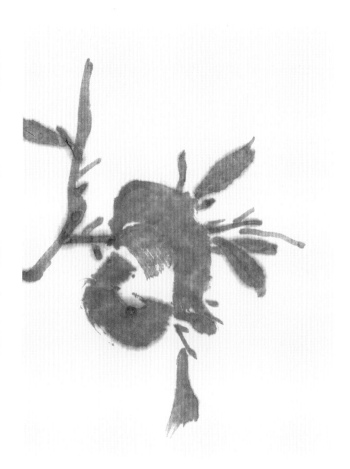

步骤一：先用石绿调墨画出石榴外皮，定下大致形状。

步骤二：以侧锋用笔，添加枝叶。

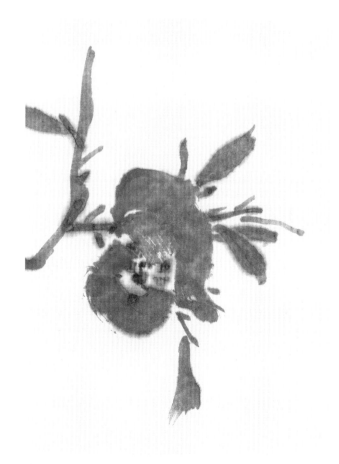

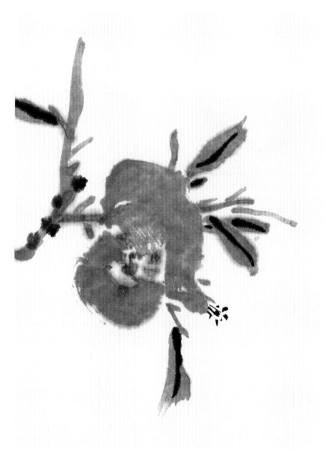

步骤三：以曙红加胭脂点出石榴籽。

步骤四：最后用浓墨画出叶脉和石榴的花蕊。

 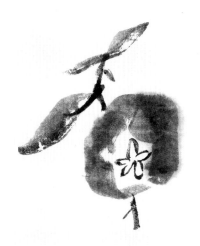 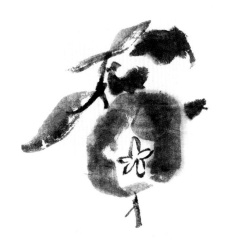

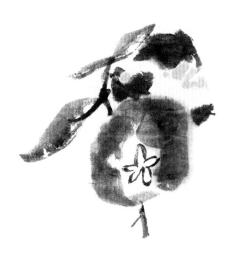 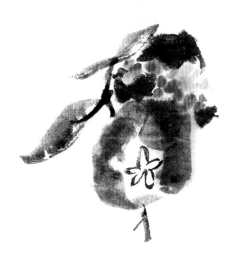 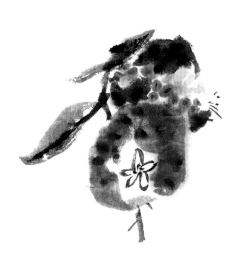

步骤一：先用淡墨调石青画正面花柱，然后直接用笔画出石榴的外形。

步骤二：接着上一个步骤画出石榴的枝干和叶片。

步骤三：在前一个石榴的后面，画出另一个石榴的外形，注意留出一些空白，以备画石榴籽和石榴内膜。

步骤四：用藤黄色画出包裹石榴籽的内膜。

步骤五：用曙红调少许胭脂画出石榴籽。

步骤六：用胭脂细点石榴籽，用墨调少许石青在石榴身上点出斑点，最后用浓墨勾出叶脉和花蕊。

（四）西瓜的画法

1.西瓜的形体结构

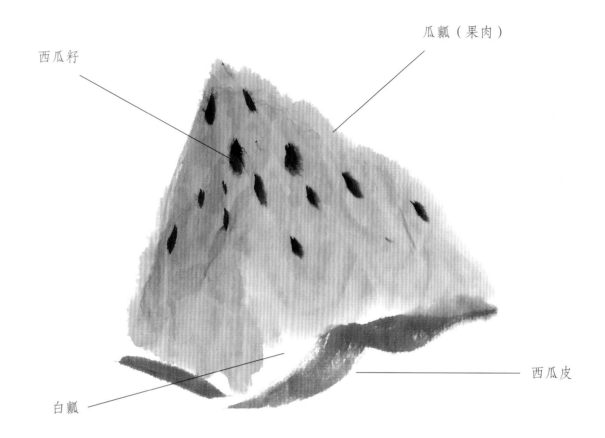

瓜瓤（果肉）

西瓜籽

西瓜皮

白瓤

西瓜实物照

2.西瓜的不同形象

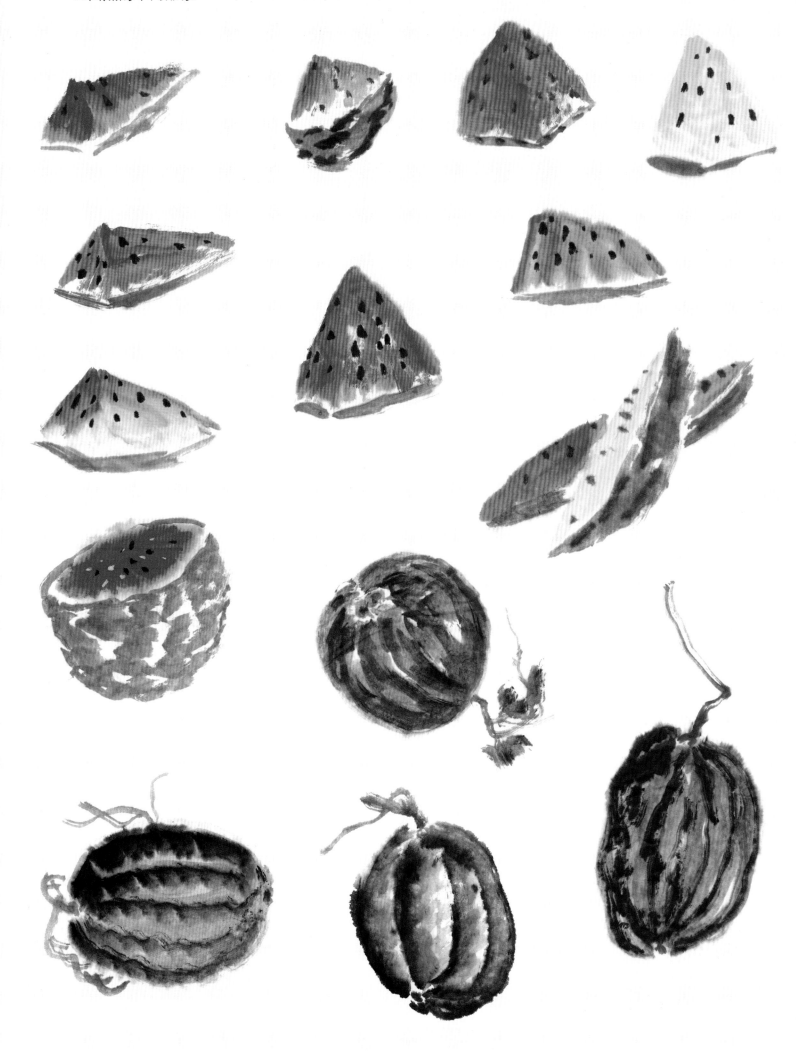

3.西瓜的画法与步骤分析

步骤一：用淡墨加石青画出瓜皮，注意瓜皮的用笔要有变化。

步骤二：用曙红画出瓜瓤，用笔由上往下，用色由深至浅，由湿至干，趁湿用淡青色点染白瓤部位。

步骤三：趁半干，用墨点出西瓜籽。

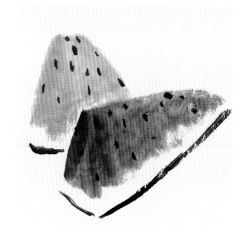

步骤一：先用淡曙红画出瓜瓤的大体之形，注意分出三个面，使瓜瓤有立体感。

步骤二：继续把瓜瓤画完整，用浓墨干笔画出瓜皮，瓜瓤与瓜皮之间留白，以表示西瓜的白瓤部分，最后点出西瓜籽。

步骤三：以同样的画法，用藤黄调少许赭石在后面画出另一片瓜瓤，注意两片瓜瓤之间的形状大小的区别和变化。

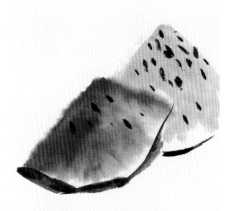

步骤一：先以淡墨调少许石绿画出瓜皮，接着用笔先调出淡石绿，笔尖蘸取曙红画出瓜瓤，使瓜瓤呈现由深红往淡红至微绿的变化。

步骤二：以同样的步骤，用淡藤黄画出第二块黄色的西瓜。

步骤三：用墨调胭脂点出西瓜籽。

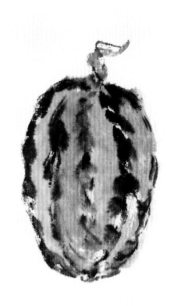

步骤一：用花青加少许藤黄画出西瓜的形体，要注意之间的留白处。

步骤二：调入少许墨画出瓜藤。

步骤三：待半干时用浓墨画出西瓜的瓜纹，可留出些飞白部分。

步骤一：用藤黄由深至浅画出瓜瓤（用色画到几乎只剩水色为止），并用石绿加墨画出瓜皮。

步骤二：用花青加石绿和少许赭石画出后面西瓜的形体，要注意之间的留白处。

步骤三：用曙红点出西瓜籽，并待半干时用墨断断续续地画出瓜纹，使瓜纹之间相融合，可留出些飞白部分。

（五）樱桃的画法

1.樱桃的不同形象

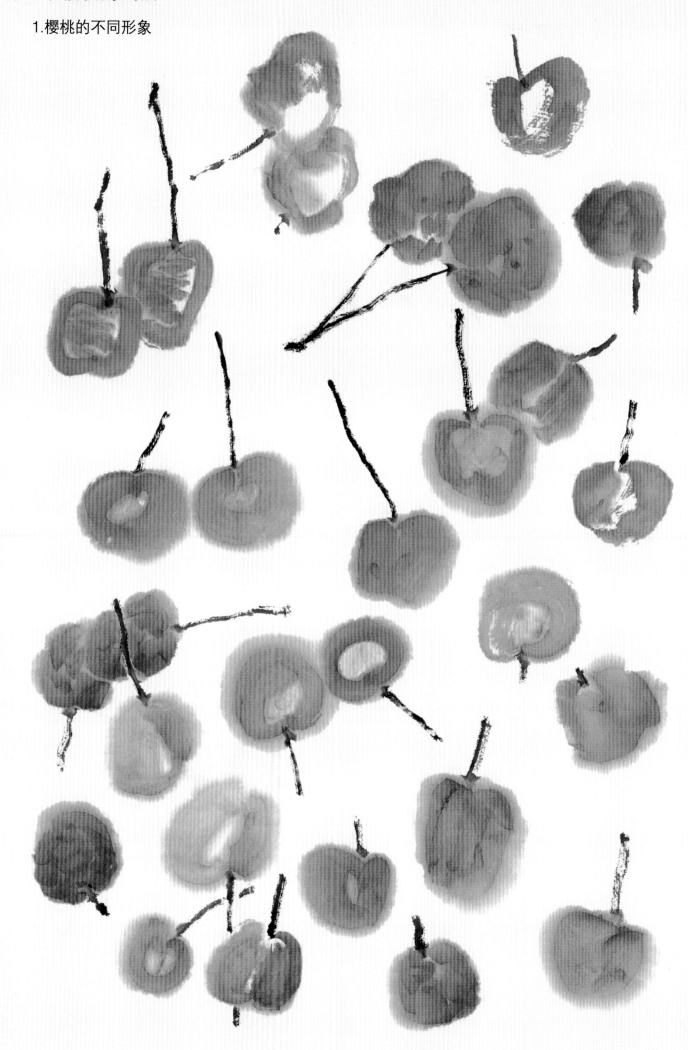

2.樱桃的画法与步骤分析

步骤一：先用曙红在画面上画出一个樱桃，以作定位需要。

步骤二：对应着第一个樱桃，画出两个樱桃，使之呈疏密状。

步骤三：视画面效果需要再添加两个樱桃（可视为两个点），使画面形成聚散之势。

步骤四：为樱桃画出果柄，画作基本成型，呈现平面效果。

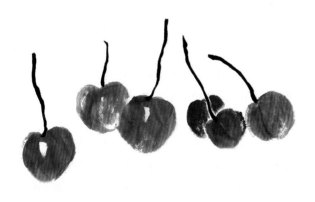

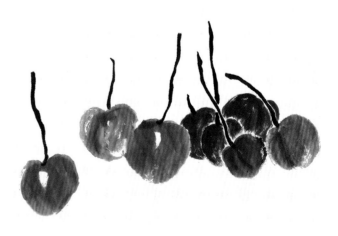

步骤五：画到此步骤，是否继续添加樱桃，得看作者对于画面的审美要求。如再加上一个樱桃，便使画面视觉更加具有厚度感和进深感。

步骤六：还可以继续添加樱桃，使画面更加丰富饱满。画至此，可视立意需要是否题款或加其他物象。

（六）柿子的画法

1.柿子的不同形象

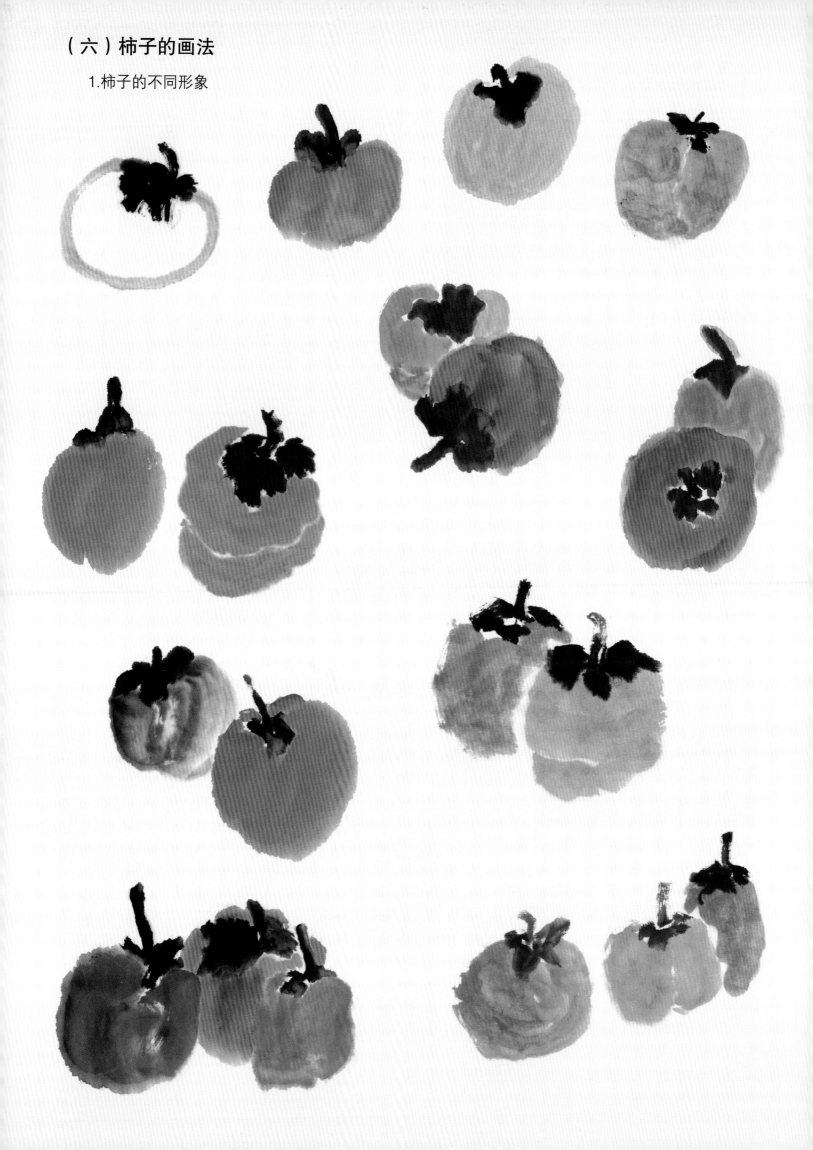

2.柿子的画法与步骤分析

步骤一：逆峰颤笔勾出柿子的外形，用线要注意曲中带直。

步骤二：用浓墨干笔画出柿子的果柄。

步骤三：用花青调藤黄加少许石青平涂柿子，注意在平涂的过程中产生适当的飞白痕迹，使画面丰富。

步骤一：用赭石画出柿子外形的一边，用笔要有回抱之感。

步骤二：接前一步画出柿子的另一边，同样要注意用笔回抱，完成柿子的形体。

步骤三：用墨画出柿子的果柄。

步骤一：用浓墨画出柿子的果柄，果柄以三四瓣为宜，注意要有大小和正侧面之分。

步骤二：用赭石画出柿子的外形，用笔要有转折的变化。

步骤三：以同样的画法在后面添加另一个柿子，注意柿子的大小、前后的关系处理。

步骤一：用浓墨画出柿子的果柄。

步骤二：用曙红调胭脂画出柿子的外形。

步骤三：以同样的画法画出另一个柿子。

（七）桃子的画法

1.桃子的不同形象

2.桃子的画法与步骤分析

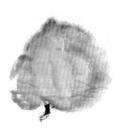

步骤一：用淡墨调石绿，画出桃子的外形，注意中间留白。

步骤二：调淡曙红趁湿涂抹在桃子留白处，使色墨交融在一起。

步骤三：笔尖蘸取浓曙红，在桃子的尖角部点涂上浓曙红，使红色果肉部分呈深浅变化，最后用浓墨添加果柄。

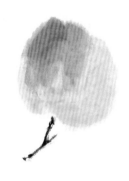

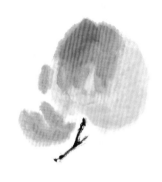

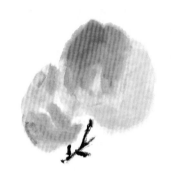

步骤一：以藤黄调石绿，画出桃子的下半部，接着趁湿用曙红色画红色果肉部分，随后用浓墨添加果柄。

步骤二：以淡曙红画出第二个桃子的下半部。

步骤三：用藤黄、赭石调石绿，画桃子的上半部。

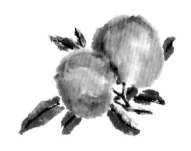

步骤一：用淡墨调石绿，画出桃子的外形，用曙红画出红色果肉部分。

步骤二：以同样的方法画第二个桃子。

步骤三：用淡墨微调石青画枝干和叶子，用浓墨勾出叶脉。

步骤一：先用赭石调少许淡墨，然后笔尖蘸取胭脂色，依桃子之形由上往下涂抹。

步骤二：用笔尖蘸取胭脂色，勾画桃子的外形轮廓，用浓墨画出果柄；以胭脂色画出第二个桃子。

步骤三：视画面需要添画第三个桃子，最后用淡墨干笔画出白色盘子。

（八）葡萄的画法

1.葡萄的不同形象

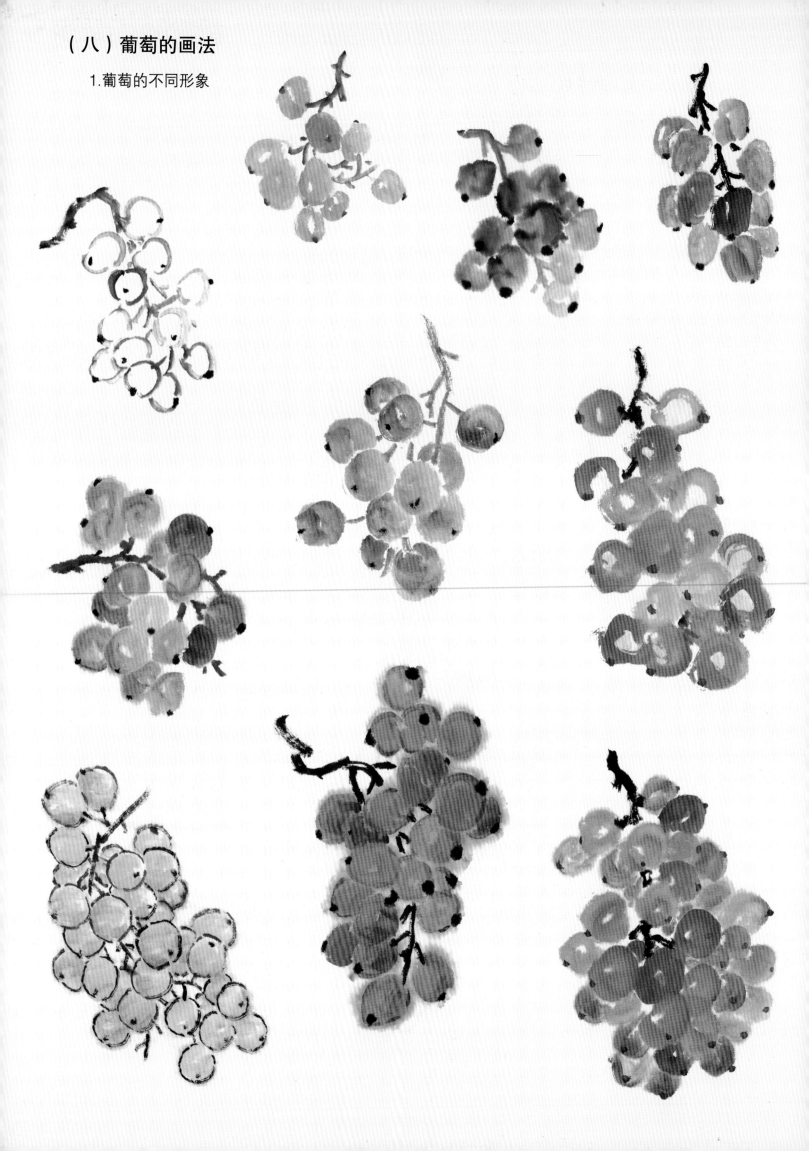

2.葡萄的画法与步骤分析

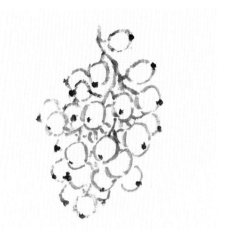

步骤一：用淡墨调石青，以白描双勾法画葡萄之形。

步骤二：继续添加葡萄，并画出枝干和果柄，使整串葡萄之形丰富。

步骤三：最后用浓墨点上葡萄果脐。

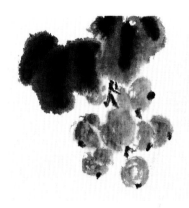

步骤一：先用墨调石青画出葡萄叶片。

步骤二：用淡墨与少许石青调和，然后笔尖蘸取胭脂画葡萄。

步骤三：最后用浓墨画果柄和果脐。

步骤一：先用石绿调少许墨，然后用笔尖蘸取曙红、胭脂画葡萄之形。注意用笔的变化，用笔触来画出葡萄果之形。

步骤二：用赭石画枝干和果柄，并与葡萄相连。

步骤三：继续添加葡萄，使整串葡萄形状丰富起来，最后用浓墨点葡萄果脐。

（九）梨的画法

1.梨的不同形象

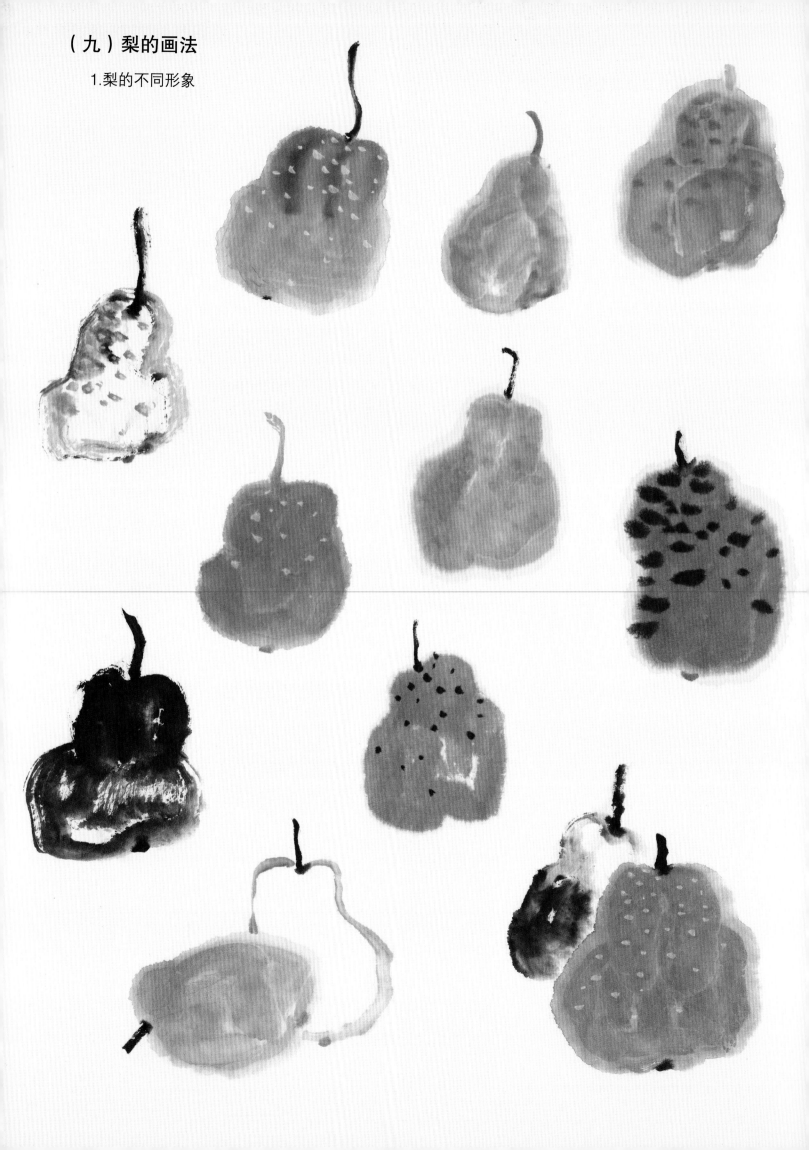

2.梨的画法与步骤分析

步骤一：用藤黄加花青和少许淡墨调和，取环抱之势先画出梨形的左半边。

步骤二：继续画完整个梨，注意用笔的变化。

步骤三：用浓墨画出果柄，然后调少许白色点出梨身的小斑点。

步骤一：用石青加藤黄和少许淡墨调和，取环抱之势画出梨的完整形。

步骤二：用浓墨画出果柄，并点出梨身的小斑点。

步骤三：待干后，用石青色复点在梨身的小斑点之上。

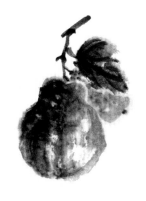

步骤一：用淡墨加藤黄调少许石绿以刷涂方式画出梨的完整形，注意不要调匀以上三色，这样会使梨身上的颜色呈现出丰富的变化。

步骤二：接着画出果柄、枝干和叶片。

步骤三：用石绿调藤黄在后面画出第二个梨。随后用藤黄调石青点出前面梨身上的斑点，用墨加石青点出后面梨身上的斑点，并勾出叶脉。

步骤一：用藤黄加花青和少许淡墨画出梨的完整形。

步骤二：用浓墨画出果柄，随后用少许花青调淡墨点出梨身的小斑点。

步骤三：用同样的方式在后面画出第二个梨。

（十）佛手的画法

1.佛手的不同形象

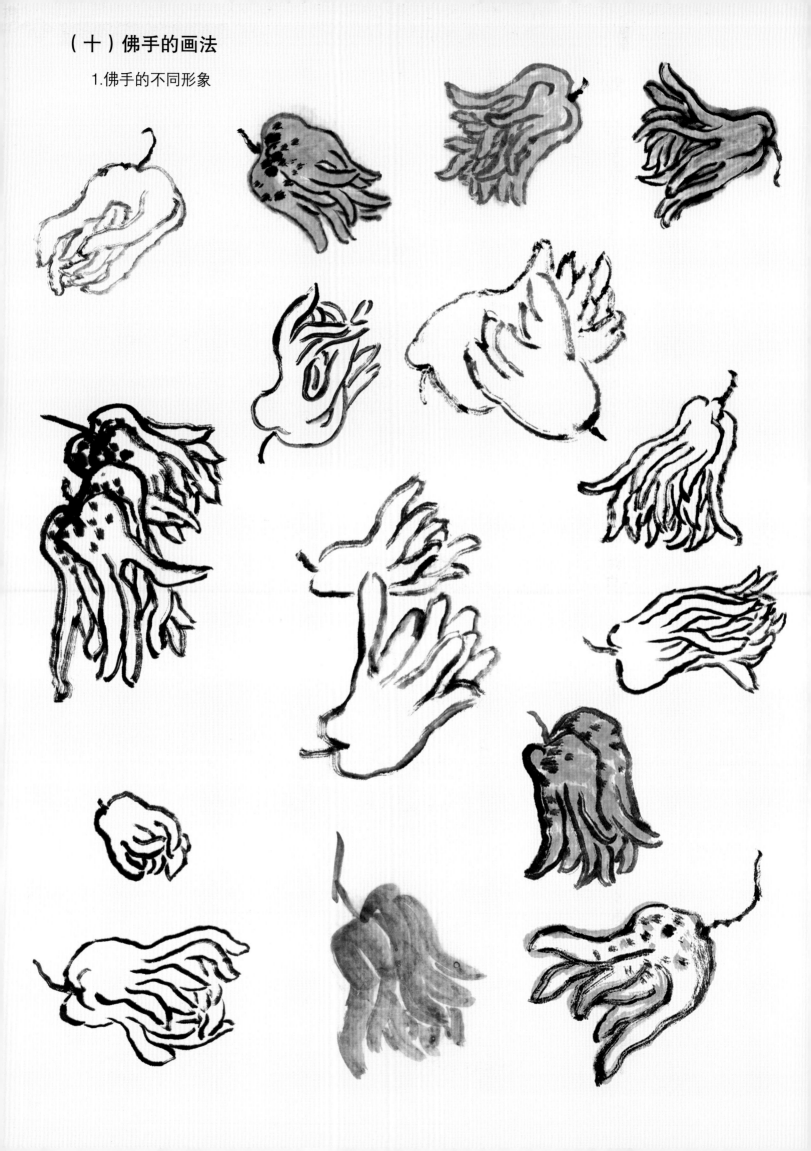

2.佛手的画法与步骤分析

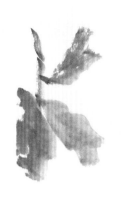 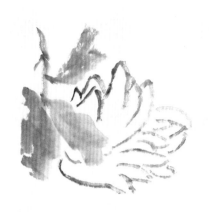 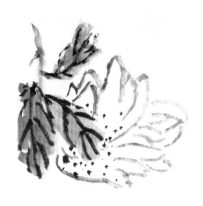

步骤一：用花青加藤黄画出佛手的叶子，定出画面的大势和笔路的走势。

步骤二：在叶片的基础上用淡墨加少许花青以干笔画出佛手。

步骤三：用浓墨点出佛手上的斑点，并勾叶脉。

步骤一：用淡墨加少许赭石画出佛手的形。

步骤二：用同样的方法画出第二个佛手。

步骤三：用藤黄平涂佛手，待干后用浓墨点出佛手上的斑点。

 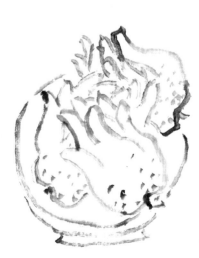 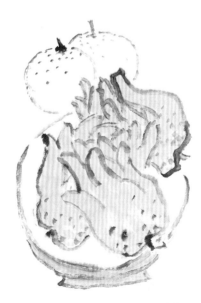

步骤一：用淡墨加少许花青分别画出三个佛手的形状，注意前后的关系。

步骤二：点出佛手上的斑点，并添加盘子。

步骤三：用石绿加石青平涂盘子底部，再用藤黄加少许石绿染佛手，最后用淡墨加少许赭石勾出后面的柑橘，丰富画面。

（十一）丝瓜的画法

1.丝瓜的不同形象

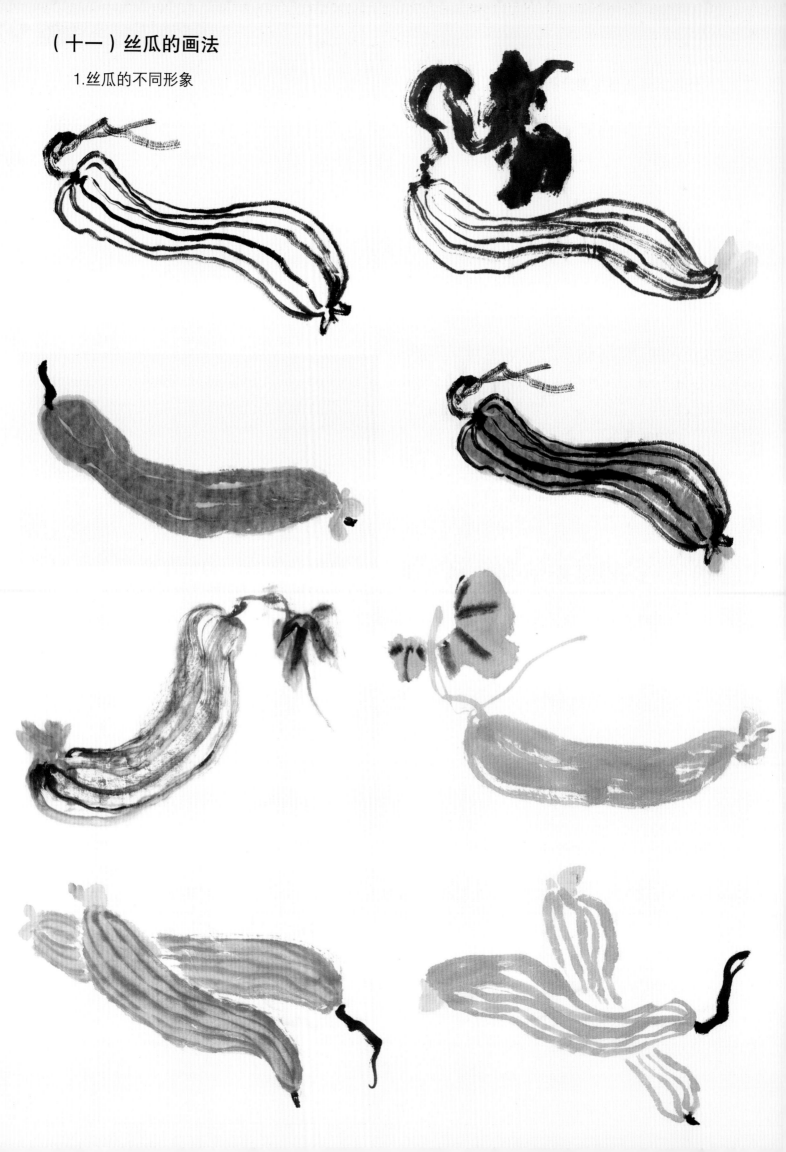

2.丝瓜的画法与步骤分析

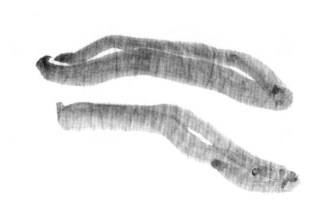

步骤一：先以花青画出丝瓜的基本形。

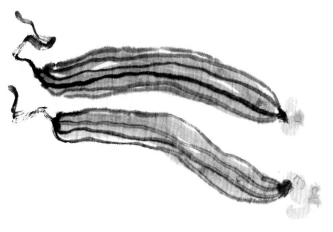

步骤二：趁湿用墨勾写丝瓜的外形，并画出瓜藤，随后用淡藤黄画出瓜花，调入少许曙红点出花蕊。

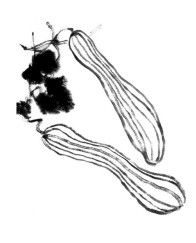

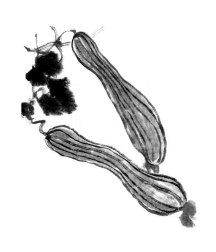

步骤一：先以白描法用墨勾出丝瓜的形，定下基本形。

步骤二：用浓墨添加叶子和瓜藤，然后勾出叶脉。

步骤三：用藤黄调花青涂刷丝瓜，调入少许藤黄画出瓜花。

步骤一：先用花青加淡墨和少许藤黄勾出丝瓜的形。

步骤二：用藤黄调花青涂刷丝瓜，用藤黄画出瓜花，用浓墨画瓜藤。

步骤三：最后用浓墨依次画出香菇和茄子以丰富画面。

（十二）茄子的画法

1.茄子的不同形象

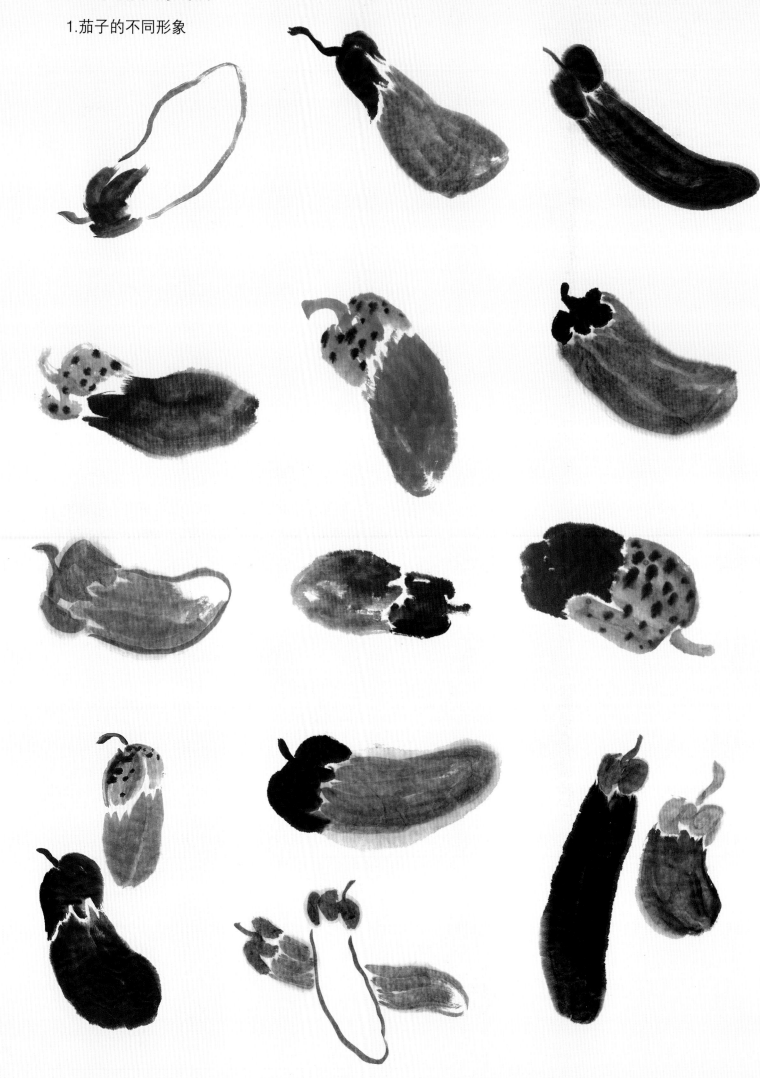

2.茄子的画法与步骤分析

步骤一：用花青调曙红画出茄柄。

步骤二：用花青调曙红加少许墨，用侧锋横刷画出茄身，注意茄柄与茄身连接处留白。

步骤三：用墨点出茄柄处的茄疤。

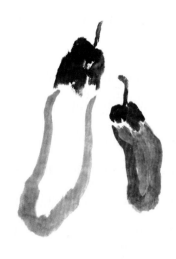

步骤一：用浓墨画出茄柄。

步骤二：用花青调少许胭脂画出茄身，注意茄柄和茄身连接处留白。

步骤三：协调画面，在左边画出另一个茄子，用双勾法画出其形。

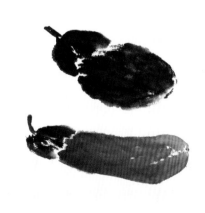

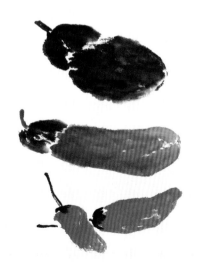

步骤一：先用浓墨画出茄柄，再用曙红调少许花青画出茄身，注意茄柄与茄身连接处留白。

步骤二：用浓墨在上边画出第二个茄子。

步骤三：视画面需要，添加两个红椒，丰富画面。

（十三）葫芦的画法

1.葫芦的不同形象

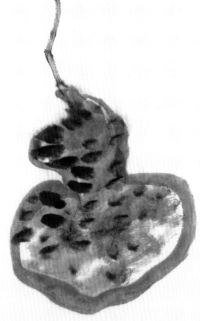

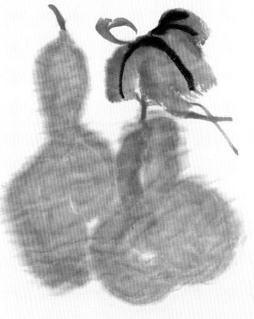

2.葫芦的画法与步骤分析

步骤一：用石绿加少许藤黄和淡墨画出浅色的葫芦，再用花青加藤黄和少许淡墨画出后面深色的葫芦。

步骤二：用赭石加墨画出葫芦的叶子。

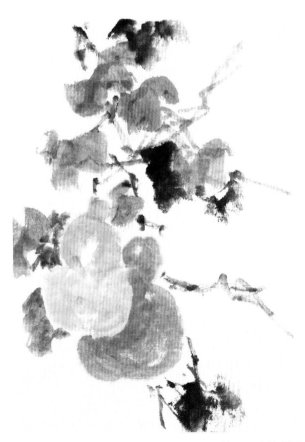

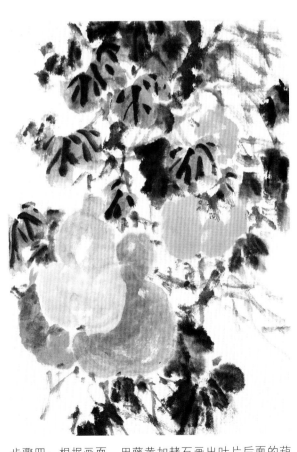

步骤三：调整画面，继续添加叶片，用赭石调少许墨画出藤枝。

步骤四：根据画面，用藤黄加赭石画出叶片后面的葫芦，可适当添加叶片和藤枝，最后勾出叶片的叶脉。

三、蔬果的创作步骤

步骤一：先用浓墨干笔画出枇杷的枝干，定下大势。然后用藤黄调赭石画出枇杷果的位置。

步骤二：用墨画出枝干与枇杷果连接的果柄，墨与色连接要有浸透融合之感。

步骤三：用墨调石青刷出叶片，叶片的穿插要避让，叶子用笔刷出，呈前后关系。

步骤四：待叶片未干之时，以浓墨勾叶脉，并点出果脐。

步骤五：最后根据画面需要做出调整，主要是题款的布局方式，题款、盖印，完成作品。

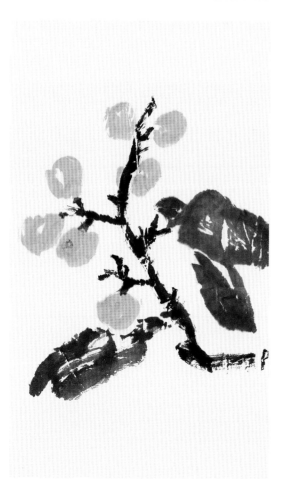

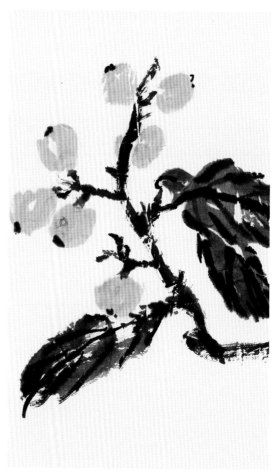

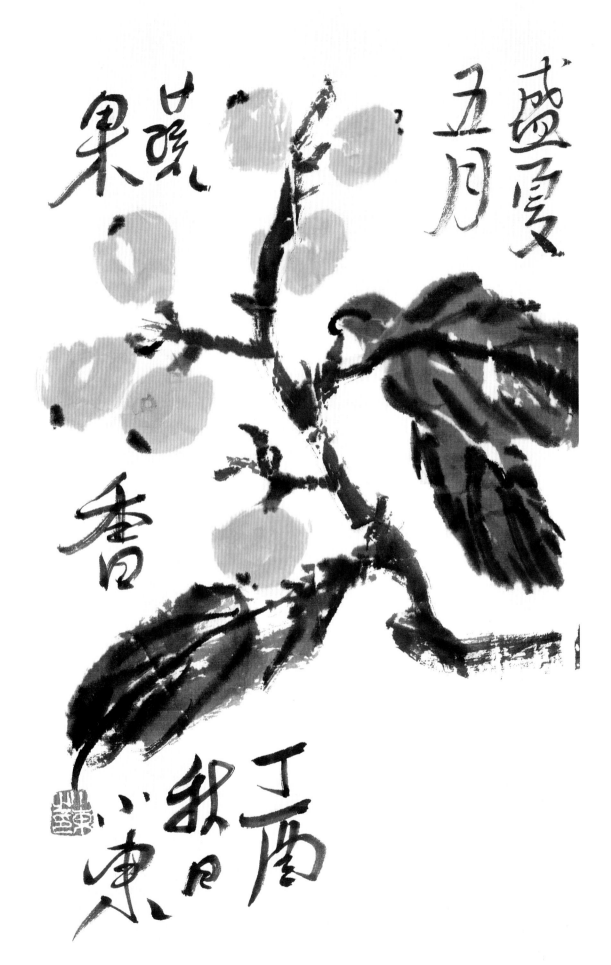

步骤一：先调出淡墨，然后用笔尖蘸浓墨画枝干定出大势，此法画出的枝干有浓、淡墨相融之效果。然后用石青调少许墨画出叶片，用叶片打开整个画面的走势，这里叶片的处理方式类同画竹子的叶子。

步骤二：根据画面需要用曙红调胭脂画出荔枝果，然后画出果柄。

步骤三：调整画面，继续添加荔枝果，使画面更加丰富饱满。在枝干上打点苔来丰富画面，用浓墨勾出叶脉，可视画面之意添加草虫。最后题款、盖章至作品完成。

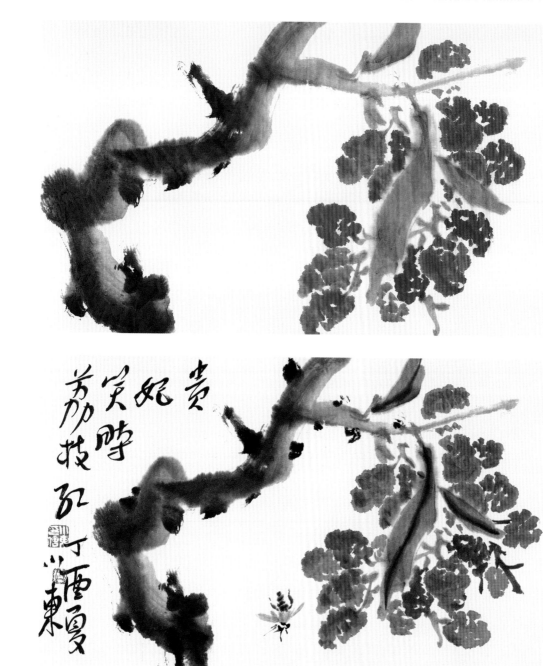

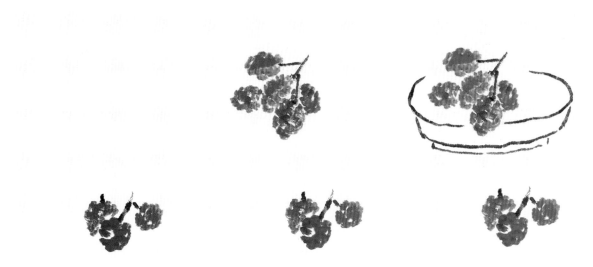

步骤一：先用胭脂在右下端画出三个荔枝，以此作为此小作品的起手。

步骤二：在画幅的中部，再画上一组荔枝，把画面的走势由下端逐步引向上端。在这一步骤里，要注意所画荔枝所占的空间大小，使画面时刻呈现出空间的大小节奏。

步骤三：在中部的荔枝处用墨线画出一小盘子，使两处所画的荔枝有不同的变化。

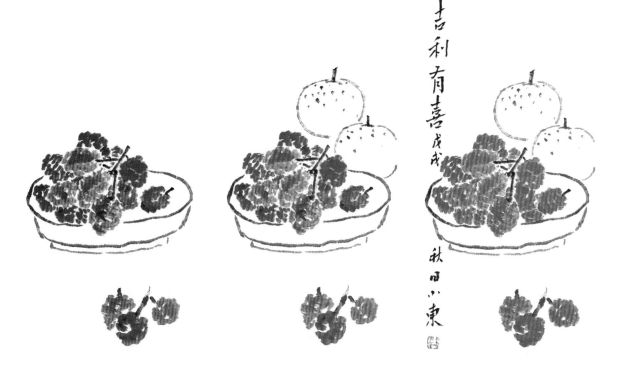

步骤四：在盘子的空白处，再添加几颗荔枝，使这一处的荔枝和盘子饱满起来。

步骤五：在盘子的后边先后加上两个柑橘，这样一幅画的主要形象已经完成。荔枝柑橘在中国画中，有吉利的寓意。

步骤六：用浓重的胭脂色，对荔枝做一些适当的形体提炼，使荔枝更加丰富和有层次。最后题款、盖印，完成作品。

41

步骤一：以石青调墨画出石榴外皮，定下石榴大致形状。

步骤二：以曙红加胭脂点出石榴籽，并以藤黄画出石榴的内膜。

步骤三：继上个步骤再画一个小石榴的外形，并使其朝向左。

步骤四：接着以曙红加胭脂点出小石榴的石榴籽，用藤黄点出小石榴的内膜，然后画出枝叶，并以浓墨画出叶脉和花蕊。

步骤五：最后题款、盖印，完成作品。

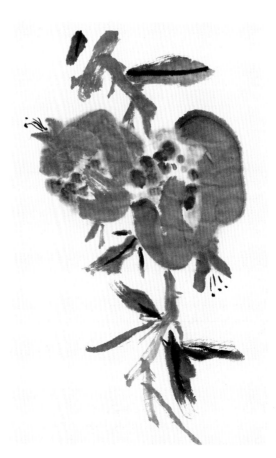

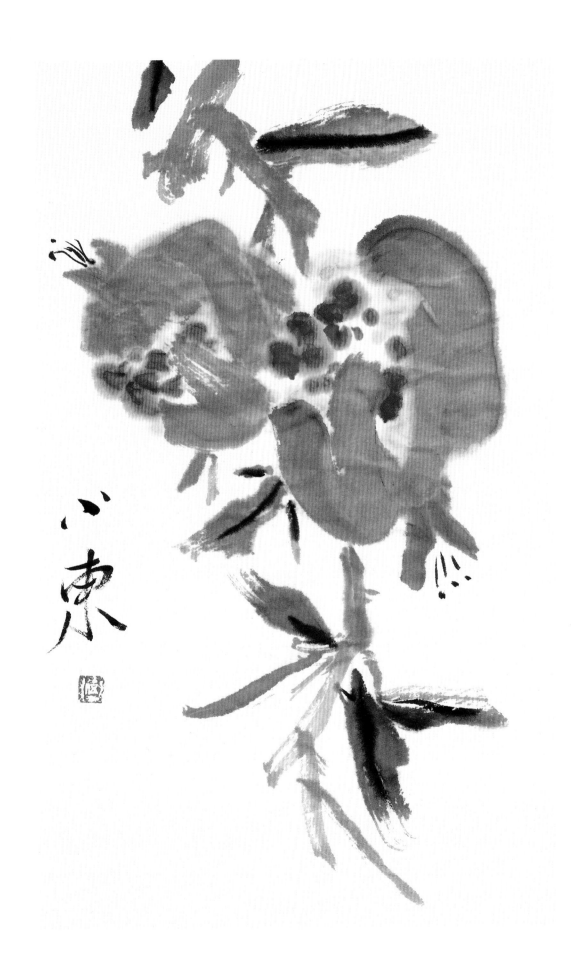

步骤一：先用曙红画出一片瓜瓤，然后用淡墨加少许石绿和藤黄画出西瓜皮，注意瓜瓤和皮之间留出白瓤的部分。

步骤二：用藤黄加石绿再添加一片瓜瓤。

步骤三：在两片瓜瓤的后面添加一个完整的西瓜，先用花青调墨勾出西瓜的形象，再蘸石青晕染西瓜青皮。

步骤四：收拾画面，用浓墨点出西瓜籽。

步骤五：最后落款、盖印，完成作品。

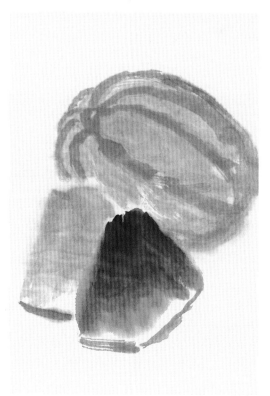

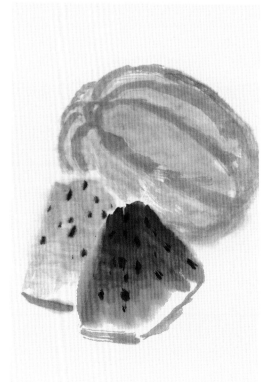

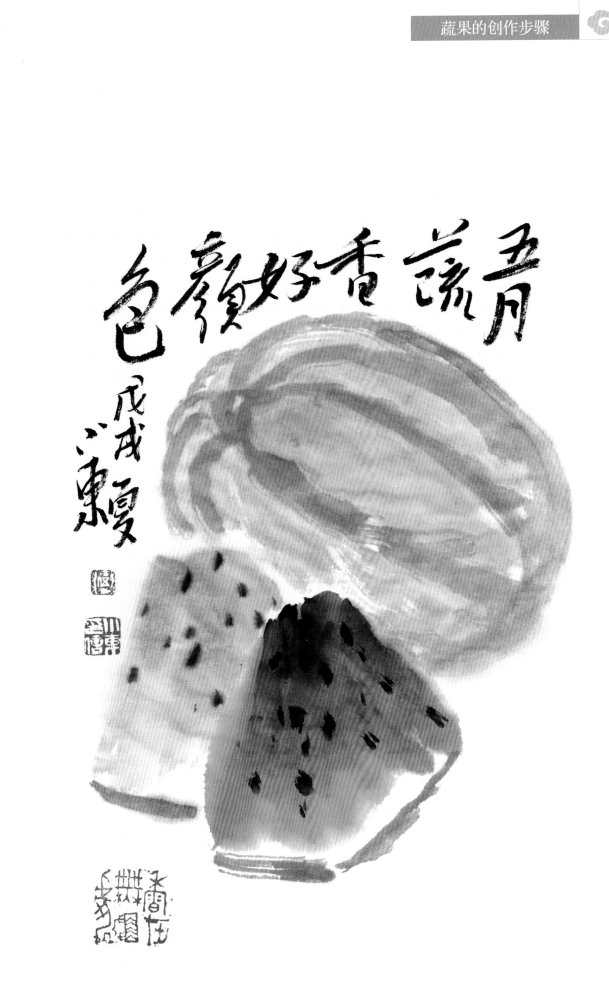

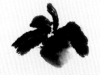

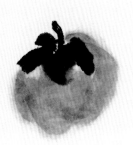

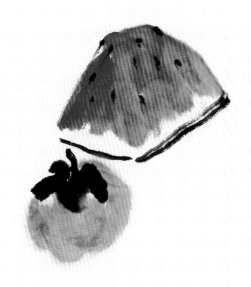

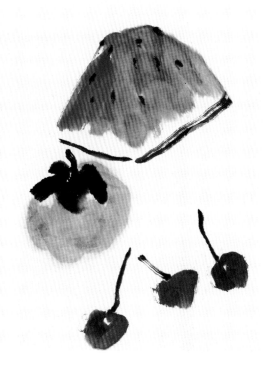

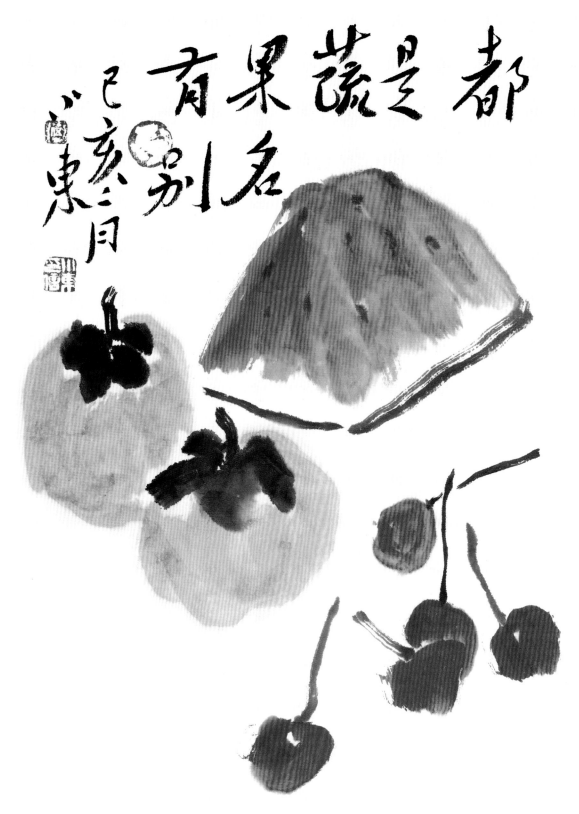

步骤一：用浓墨画出柿子的果柄。

步骤二：用藤黄加少许赭石画出柿子的外形。

步骤三：用淡曙红画出瓜瓤的大体之形，用浓墨干笔画出瓜皮，并点出西瓜籽。

步骤四：用曙红在画面上添加樱桃，樱桃数量的多少可根据画面需要添加。注意构图的布局及物象之间的大小、疏密、前后关系的处理。

步骤五：调整画面，再添加两个樱桃和一个柿子，最后落款、盖印，完成作品。

四、范画与欣赏

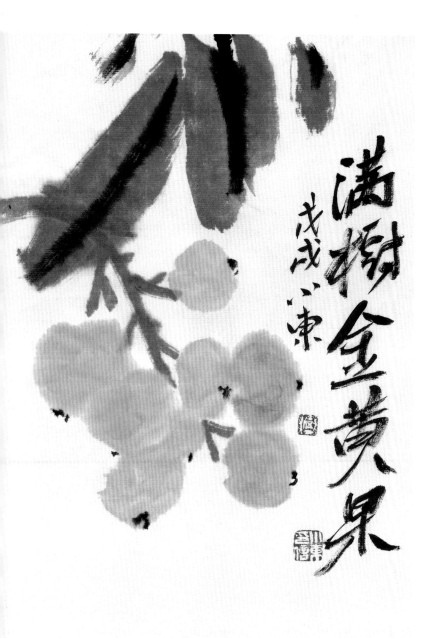

满树金黄果　44㎝×30㎝　2018年

千籽石榴红玛瑙　48㎝×33㎝　2018年

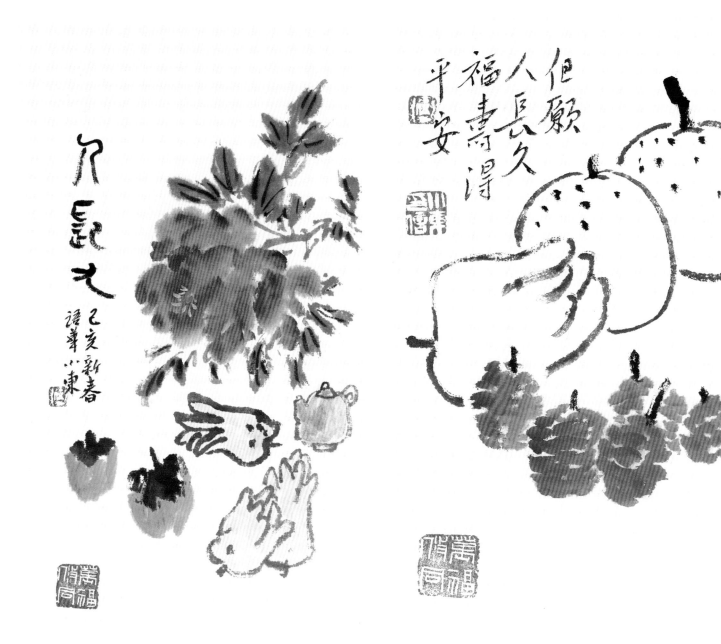

人长久　52cm×36cm　2019年

但愿人长久　36cm×22cm　2018年

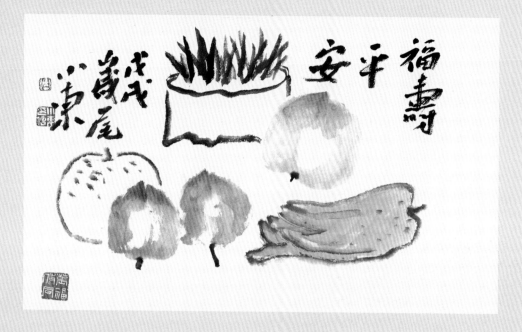

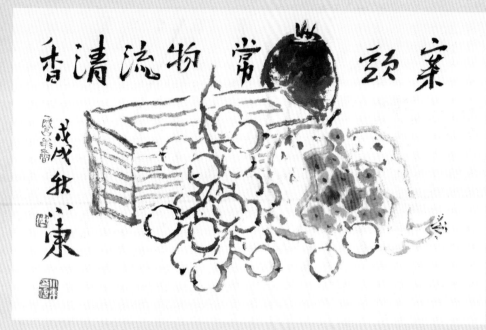

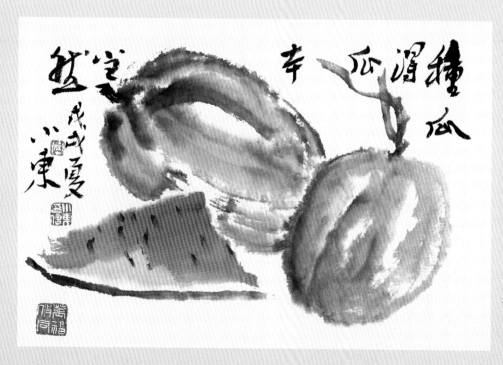

（下）种瓜得瓜本当然　32cm×52cm　2018年
（中）案头常物流清香　44cm×62cm　2018年
（上）福寿平安　36cm×52cm　2018年

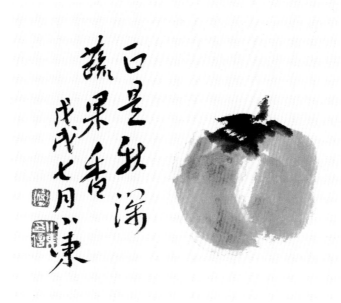

正是秋深
蔬果香
戊戌七月小东

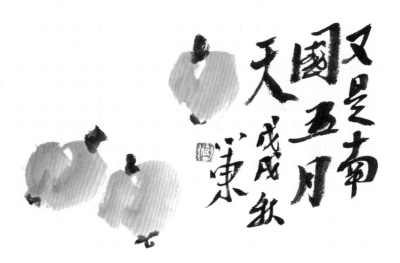

又是南
国五月
天 戊戌秋
小东

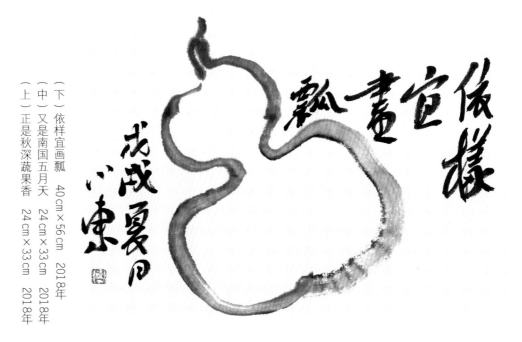

依样
宜画
瓢
戊戌夏日
小东

（下）依样宜画瓢　40 cm×56 cm　2018年
（中）又是南国五月天　24 cm×33 cm　2018年
（上）正是秋深蔬果香　24 cm×33 cm　2018年

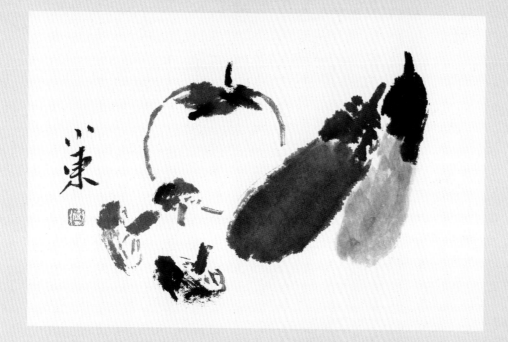

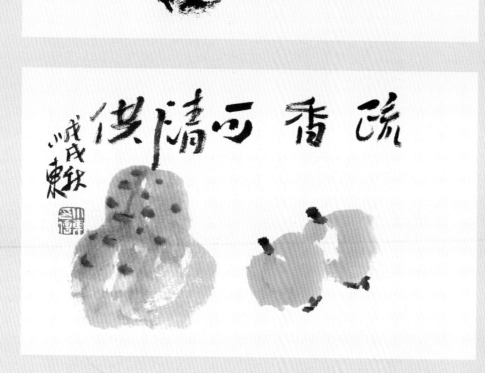

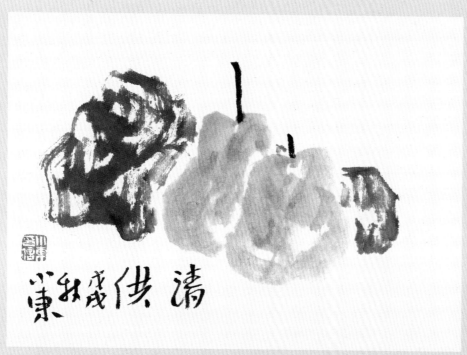

（下）清供　27cm×33cm　2018年
（中）疏香可清供　24cm×33cm　2018年
（上）疏香　27cm×33cm　2018年